经典全集·中国历代经典碑帖

颜真卿《多宝塔碑》

杨建飞 主编

中国美术学院出版社

经典全集系列主编：杨建飞

特约编辑：厉家玮

图书策划：杭州书豪文化创意有限公司

策 划 人：石博文 张金亮

责任编辑：史梦龙

责任校对：杨轩飞

责任印制：娄贤杰

图书在版编目（ＣＩＰ）数据

颜真卿《多宝塔碑》 / 杨建飞主编 . —— 杭州：中
国美术学院出版社，2018.12
　（经典全集·中国历代经典碑帖）
　ISBN 978-7-5503-1856-4

　Ⅰ . ①颜... Ⅱ . ①杨... Ⅲ . ①楷书－碑帖－中国－唐
代 Ⅳ . ① J292.24

中国版本图书馆 CIP 数据核字（2018）第 275240 号

颜真卿《多宝塔碑》
杨建飞 主编

出 品 人：祝平凡

出版发行：中国美术学院出版社

地　　址：中国·杭州市南山路 218 号 / 邮政编码：310002

网　　址：http：//www.caapress.com

经　　销：全国新华书店

印　　刷：杭州华艺印刷有限公司

版　　次：2018 年 12 月第 1 版

印　　次：2018 年 12 月第 1 次印刷

开　　本：710mmx889mm 1/8

印　　张：6

印　　数：00001—10000

书　　号：ISBN 978-7-5503-1856-4

定　　价：38.00 元

前　言

文字产生之初是为了帮助人们传递信息、交流思想。中华文明之所以能绵延五千多年且依然生生不息，在文化传承与传播方面发挥了重要作用的方块字实在功不可没。鲁迅先生曾说：『中国文字有三美，音以感耳，形以感目，意以感心。』的确，与世界上其他的一些表音文字相比，中国的文字不仅有音，而且有形、有义。每一个字的背后都凝聚着先人的智慧，体现了他们认识世界、观察万物的方式，因而具有极其深厚的文化内涵，并为后来蓬勃发展的书法艺术提供了良好的基础。

谈到书法，相信大多数人都不会感到陌生。作为一门博大精深、源远流长的传统艺术，中国书法与汉字一样，都是中华文化的重要构成部分。不过，相较而言，文字偏于实用，而书法则更多地属于艺术的范畴。简单来说，书法作品就是用写刻工具在载体上留下的痕迹。但这痕迹不是随意挥洒的，在创作过程中，书法家借助手中的工具来抒发自己的情感，时缓时急、顿挫自如，具体视当时的心境而定。认真观赏一幅书法作品时，我们仿佛可以透过一个个灵动的字感受到书法家个人的文化素养、个性态度，于无声中获得美的体验和文化熏陶。

从甲骨文、金文、篆书、隶书，到草书、楷书、行书，不同时期的汉字，其书写方法和字体结构各有特色。然而，不管书法家们的风格如何迥异，优秀的书法作品总能受到人们的喜爱和推崇，从而经受住时间的考验，流传至今，熠熠生辉。另外，从全球化的角度来看，书法艺术从很早的时候就超越了国界，成为中华民族与世界上其他民族交往的媒介之一，使许多国家和地区的经济、文化事业在原有基础上实现了新的飞跃。

生活在高速发展的现代社会，人们的精神文化世界比以前任何时期都更为丰富。在不同文化和各种文化产品相互碰撞的过程中，书法艺术也遭遇了不小的挑战。随着互联网在生活中的普及和深入，人们写字的机会越来越少，更不用说拿毛笔创作书法作品了。然而，有一点是毋庸置疑的，那就是书法艺术在我们工作、学习、生活的方方面面依然有着很高的应用价值。许多书法作品，其内容本身或是反映了特定时期的重要事件，或是表达了书法家的个人境遇，为身处后世的人们了解和研究当时的社会状况提供了珍贵的资料。

基于以上所述的种种原因，我们精选碑帖，用简洁大方的排版、现代化的印刷技术，策划了这套『中国历代经典碑帖』，希望为广大书法爱好者提供优质的研习素材。

简 介

颜真卿（七〇九—七八四），字清臣，京兆万年（今陕西西安）人，祖籍琅琊临沂（今山东临沂）。颜真卿曾任监察御史、殿中侍御史等职，后因得罪当时的权臣杨国忠被贬为平原太守，故称『颜平原』。唐代宗时，他官至吏部尚书、太子太师，并被封为鲁郡开国公，因此人们也称其为『颜鲁公』。

颜真卿出身于文化世家，其六世祖颜之推是北齐著名学者，著有《颜氏家训》。此外，他的曾祖、祖父、父母均擅长书法。颜真卿本人在书法上初学褚遂良，后师从张旭，同时吸纳篆隶笔意，承续北魏风度，开创了一代『颜体』，乃楷书史上的一座高峰。

《多宝塔碑》是颜真卿早期的楷书作品。天宝十一年（七五二），长安千福寺内的多宝佛塔落成，颜真卿被请来为纪念碑文书丹。此碑字体结构端正，严谨平稳，正气饱满而又流动生姿，有一种舒展凝重之美。

大唐西京千福寺多寶佛塔感應碑文

南陽岑勛撰

朝議郎、判尚書武部員外郎、琅邪顏真卿書

朝散大夫、檢校尚書、都官郎中、東海徐浩題額

粵妙法蓮華，諸佛之祕藏也。多寶佛塔，證經之踴現也。發明資乎十力，弘建在於四依。有禪師，法號楚金，姓程，廣平人也。祖父並信著釋門，慶歸法胤。母高氏，久而無妊，夜夢諸佛，覺而有娠。是生龍象之徵，無取熊羆之兆。誕彌厥月，炳然殊相。歧嶷絕於葷茹，髫齓不為童遊。道樹萌牙，聳豫章之楨幹；禪池畜沼，涵巨海之波濤。年甫七歲，居然厭俗，自誓出家。禮藏探經，法華在手。宿命潛悟，如識故物，宛若舊業。

初、法師在孕，母夢六牙白象而載焉，既而許王瓘及居士趙崇、信女普意，善來稽首，咸捨珍財。禪師以為輟己惠人，利盡歸於上。乃於此興敬之地，誓建寶塔。

爾後因靜夜持誦，至多寶塔品，身心泊然，如入禪定。忽見寶塔，宛在目前，釋迦分身，遍滿空界。行勤聖現，業淨感深，悲生悟佛之知見，泣下如雨。遂布衣一食，不出戶庭，期滿六年，而可息。示現前後，如雨甘露。遂發弘願，寫《妙法蓮華經》一千部、金字三十六部，用鎮寶塔；又寫一百部，散施受持。

至天寶元載，遂總僧事，備法儀。每春秋二時，集同行大德四十九人，行法華三昧。尋奉恩旨，許為恒式。前後道場，所感舍利，凡三千七十粒。至六載，敕令寫此經，於第四層塔內，瞻禮道場，又獲舍利一百八粒。圓體自動，浮光瑩然。禪師無我觀身，了空求法，至誠動於天地，精一感於神明。

於是勅內侍趙思偘求諸寶坊，驗以所夢。聖夢有孚，其日賜錢五十萬、絹千匹，助建修也。則知精一之行，雨花之瑞；聖札飛毫，動雲龍之氣；天文掛塔，駐日月之光。至二載，敕中使楊順景宣旨，令禪師於花萼樓下迎多寶塔額。遂總僧事，備法儀，宸眷俯臨，額書下降，又賜絹百匹。聖札飛毫，動雲龍之氣。

夫其高標海內，作鎮京師。聖札飛毫，動雲龍之氣；天文掛塔，駐日月之光。又勅內侍吳懷實賜金鏡一面、銀盝子一枚，盛舍利，置塔下。其舍利凡三千七十粒。

至六載二月八日，又獲舍利三千七十粒。

銘曰：

佛有妙法，比象蓮華。圓頓深入，真淨無瑕。慧通法界，福利恒沙。直至寶所，俱乘大車。其一

於戲上士，發行正勤。緬想寶塔，思弘勝因。圓階已就，層覆初陳。乃昭帝夢，福應天人。其二

輪奐斯崇，為章淨域。真僧草創，聖主增飾。中座眈眈，飛簷翼翼。荐臻靈感，歸我帝力。其三

念彼後學，心滯迷封。昏衢未曉，中道難逢。常驚夜杌，還怖朝蛬。彼岸何剋，茲塔是從。其四

彌綸含育，庇蔭羣生。大海吞流，崇山納壤。我四依事，該理暢玉，粹金輝，慧鏡無垢，慈燈照微。塵區化出，其五

無為於有為，通解脫於文字。宗盡翳於毫芒，理含於萬象。其六

不有禪伯，誰明大宗。大海吞流，崇山納壤。我四依事，該理暢。玉粹金輝，慧鏡無垢，慈燈照微。現前餘香，何嗅何形，法寄天寶。其七

天寶十一載，歲次壬辰四月乙丑朔廿二日戊戌建。

勅檢校塔使正議大夫行內侍趙思偘

判官內府丞車沖

檢校僧義方

河南史華刻

大唐西京千福寺多寶佛

塔感應碑文

南陽岑勳撰

判尚書武部員外郎琅

邪顏真卿書

朝議郎

朝散大

夫撿挍尚書都官郎中
東海徐浩題額
粵妙法蓮華諸佛之秘藏
多寶佛塔證経之踴現
也發明資乎十力弘建在

粵：句首助词，无实义。

《妙法蓮華》：即《妙法莲华经》，简称《法华经》，内容为释迦牟尼晚年在灵鹫山所说的佛法。

秘藏：指一般人难以了解的秘密法门。

证经：意为参悟佛经。

踊现：意为突现。

资：凭借。

十力：佛教认为佛所具有的十种力用。

夫、捡挍尚书都官郎中／东海徐浩题额。／粤《妙法莲华》，诸佛之秘藏／也，多宝佛塔，证经之踊现／也。发明资乎十力，弘建在／

于四依。有禅师，法号楚金，＼姓程，广平人也。祖、父并信＼著释门，庆归法胤。母高氏，＼久而无妊，夜梦诸佛，觉而＼有娠。是生龙象之征，无取＼

於四依有禪師法号楚金
姓程廣平人也祖父並信
著釋門慶歸法胤母高氏
久而無姙夜夢諸佛覺而
有娠是生龍象之徵無取

四依：佛教有行、法、说、人四依。

法号：佛教徒受戒时，其师所授的名字。

法胤：意为佛法的继承人。胤，后代、后嗣。

无姙：没有身孕。

有娠：有身孕。

龙象：喻非凡之人。

熊罴：喻贪婪残暴之徒，与「龙象」相对。

岐嶷：形容年幼聪慧。

髫龀：髫，儿童下垂的头发。龀，指儿童换牙。故用「髫龀」指幼年。

牙：通「芽」。

道树：菩提树。传说释迦牟尼在此树下成道。

豫章：即豫樟，枕木和樟木的并称，比喻栋梁之材、有才干的人。

桢干：中国古代筑土墙时所用的木柱，比喻能承担重任的人。

畎浍：本义是田间水沟，泛指溪流、沟渠。

甫：刚，才。

熊羆之兆誕弥厥月炳然
殊相岐嶷絶於菫茹髫齔
不為童遊道樹萌牙聳豫
章之楨幹禪池畎澮涵巨
海之波濤年甫七歲居然

熊罴之兆。诞弥厥月，炳然〉殊相。岐嶷绝于堇茹，髫龀〉不为童游。道树萌牙，耸豫〉章之桢干；禅池畎浍，涵巨〉海之波涛。年甫七岁，居然〉

厌俗，自誓出家。礼藏探经，／《法华》在手。宿命潜悟，如识／金环；；总持不遗，若注瓶水。／九岁落发，住西京龙兴寺，／从僧篆也。进具之年，升座／

厭俗自誓出家禮藏探經

法華在于宿命潛悟如識

金環摠持不遺若注瓶水

九歲落髮住西京龍興寺

苾僧籙也進具之年昇座

厌俗：厌弃凡尘俗世。

礼藏：心中怀有对某一事物的敬重之情。

宿命：佛教认为人的生命处于辗转轮回之中，「宿命」一词指生来注定的命运。

识金环：典出《晋书》卷四十三《羊祜传》：祜年五岁时，令乳母取所弄金环。乳母曰：「汝先无此物。」祜即诣邻人李氏东垣桑树中探得之。主人惊曰：「此吾亡儿所失物也，云何持去！」乳母具言之，李氏悲恸。时人异之，谓李氏子则祜之前身也。

升座：升上座位，即登高座说法。

进具：佛教谓僧尼受具足戒。

穷子之疾走：《法华经·信解品》中说有一穷子，年幼时弃父而去，至长归，其父大富而穷子不识，对着金银财宝而不知取。三界中生死众生，佛教譬之无功德法财之穷子。

直诣：直接前往。

宝山：聚集着许多宝物的山。

化城：佛教中指小乘境界。因为世人大多畏难，因此设化城以供中途停息，随后方可进而求取真正的佛果。

泊然：恬淡无欲。

宛：仿佛。

禅定：禅、定，均指专注而不散乱的状态。

講法頃收珎藏異窮子之
疾走直詣寶山無化城而
可息尔後因静夜持誦至
多寶塔品身心泊然如入
禅定忽見寶塔宛在目前

讲法。顿收珍藏，异穷子之〈疾走；直诣宝山，无化城而〉可息。尔后因静夜持诵，至〈《多宝塔品》，身心泊然，如入〉禅定。忽见宝塔，宛在目前，〈

行勤：修行十分勤谨。

圣现：意为圣相显现。

业净：指业因清净。

感深：指感悟极深。

一食：这里指节食，只在午前吃一餐。

许王瓘：指许王李素节之子李瓘，神龙初封嗣许王。参见《旧唐书·高宗中宗诸子列传》。

居士：旧时出家人用以称呼在家信道的人。也可以指有才有德却不仕或未仕的人。

释迦分身遍满空界行勤

圣现业净感深悲生悟中

泪下如雨遂布衣一食不

出户庭期满六年誓建兹

塔既而许王瓘及居士赵

信女：信奉佛教而实际
上并未出家的妇女。

稽首：中国古代的跪拜
礼，须叩首至地，是九
拜中最恭敬的一种。

辑：收集、聚敛。

庄严：佛教中指福德能
净化身心。

因：因缘。

爽垲：意为地势高、土
质干爽。

中夜：半夜。

崇信女普意善来稽首咸
捨珎財禪師以為輯莊嚴
之因資爽塏之地利見千
福黙議於心時千福有懷
忍禪師忽於中夜見有一

崇、信女普意，善来稽首，咸〈舍珍财。禅师以为辑庄严〉之因，资爽垲之地，利见千〈福，默议于心。时千福有怀〉忍禅师，忽于中夜，见有一〈

水發源龍興流注千福清
澄泛灩中有方舟又見寶
塔自空而下久之乃滅即
今建塔處也寺內淨人名
法相先於其地復見燈光

法性：佛教中指真实永恒、无处不在的体性。

慈航：佛教指佛与菩萨以慈悲之心度人，如航船济众，助其脱离苦海。

至德：至高的道德。

精感：集中精力，专心感应。

建言：这里指对建塔一事提出建议。

远望则明，近寻即灭。窃以／水流开于法性，舟泛表于／慈航，塔现兆于有成，灯明／示于无尽。非至德精感，其／孰能与于此。及禅师建言，／

遠望則明近尋即滅竊以

水流開於法性舟泛表於

慈航塔現兆於有成燈明

示於無盡非至德精感其

孰航與於此及禪師建言

雜然歡惬負畚荷插于橐
于囊登登憑憑是板是築
灑以香水隱以金鎚
竭誠工乃用壯禪師每夜
於築階所懇志誦經勵精

杂然：共同。

欢惬：内心欢愉而充满快意。

插：通「锸」，一种挖土工具。

橐：一种口袋。

登登凭凭：象声词。《诗经·大雅·绵》有「筑之登登」。

是板是筑：指夯土筑墙。

香水：佛家用香料和水制成的供佛用的液体。

隐以金锤：语出《汉书·贾山传》：「厚筑其外，隐以金椎。」隐，通「稳」。

恳志：恳切的意愿。

天乐：天上神仙所听的音乐。极言其动听。

相轮：贯串在佛塔刹杆上的圆环。多与塔的层数相应。

肇：开始。

敕：皇帝的诏令。

行道眾聞天樂咸嗅異香

喜歎之音聖凡相半至天

寶元載創構材木肇安相

輪禪師理會佛心感通

帝夢七月十三日勅內

行道。众闻天乐，咸嗅异香，\喜叹之音，圣凡相半。至天\宝元载，创构材木，肇安相\轮。禅师理会佛心，感通\帝梦。七月十三日，敕内\

侍赵思侣求诸宝坊，验以〈所梦。入寺见塔，礼问禅师。〈圣梦有孚，法名惟肖。其曰〈赐钱五十万、绢千匹，助建〈修也。则知精一之行，虽先〈

诸：「之于」或「之乎」的合音。

宝坊：即寺院。

圣梦有孚，法名惟肖：这一句是指皇帝的梦得到了证实。《宋高僧传·唐京师千福寺楚金传》载「四十八帝梦于九重，玄宗睹法名，下见「金」字，诘朝使问，困不有孚。」孚，符合。

精一：指佛道的修行精心而专一。

先天：指行事先于天机，即有先见之明。

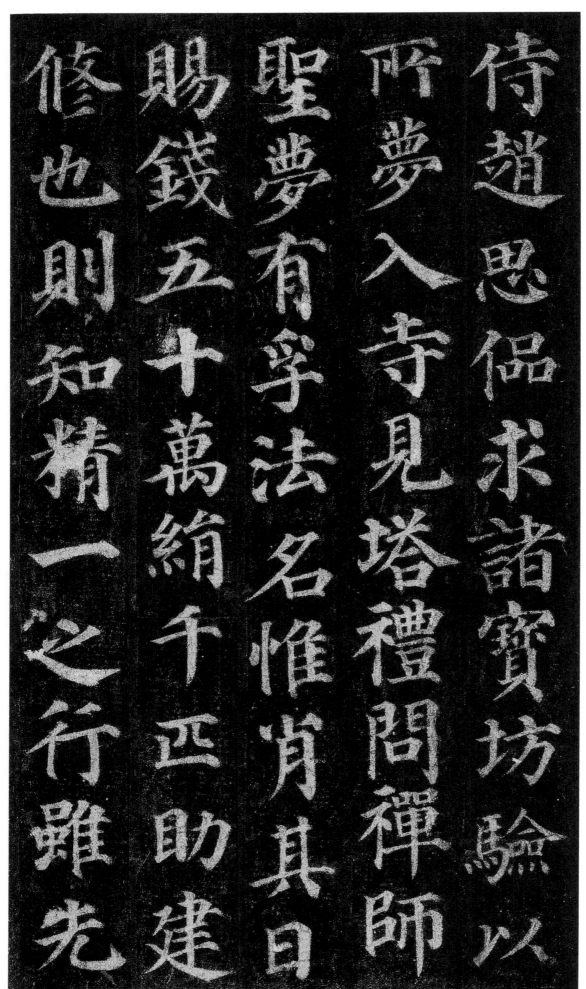

后佛：前佛是指释迦佛，后佛是指弥勒佛。

授记：佛教语。梵语的意译。谓佛对菩萨或发心修行的人给予将来证果、成佛的预记。

汉明永平：这里指佛教自东汉明帝时开始正式由官方传入中国。

大化：指佛的教化。

景：『影』的古字。

天而不违天而不违，纯如之心，当后佛之授记。昔汉明永平之日，大化初流，我皇天宝之年，宝塔斯建。同符千古，昭有烈光。于时道俗景附，

天而不違　純如之心　當後
佛之授記　管漢明永平之
且大化初流　我皇天寶
之年寶塔斯建同符千古
昭有烈光於時道俗景附

厖徒：聚集工匠、役夫。

中使：皇宫派出的使者。多指宦官。

花萼楼：唐代著名皇家建筑花萼相辉楼的简称，位于长安兴庆宫（今陕西省西安市兴庆宫公园）内。这里是唐玄宗接待宾客、举办国宴的场所，也是当时长安城内的文化艺术中心。

法仪：法度礼仪。

宸眷：即『宸眷』，指皇帝的恩宠。

檀施山積厖徒度財功百

其倍矣至二載勅中使

楊順景宣旨令禪師於

花萼樓下迎多寶塔額遂

揔僧事備法儀宸睠俯

圣札：意为皇帝所书写的文字。

就：完成。这里指宝塔将要建成。

表请：上表提出请求。

庆斋：指僧徒们为庆贺某事而诵经祈福的集体活动。

四部：这里是佛教语「四部众」的简称，指比丘、比丘尼、优婆塞、优婆夷。

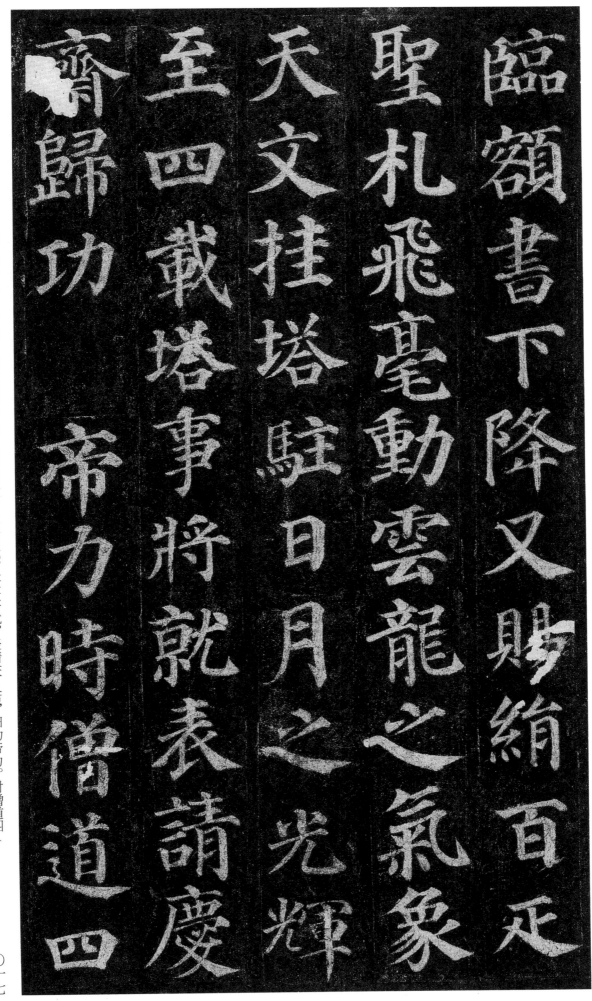

臨額書下降又賜絹百疋

聖札飛毫動雲龍之氣象

天文挂塔駐日月之光輝

至四載塔事將就表請慶

齋歸功　帝力時僧道四

临，额书下降，又赐绢百匹。／圣札飞毫，动云龙之气象；／天文挂塔，驻日月之光辉。／至四载，塔事将就，表请庆／斋，归功帝力。时僧道四／

五色云团：古人以五色云彩为祥瑞之物。

崩悦：形容内心奔腾而欢悦。

法王：佛教对释迦牟尼的尊称。

沧溟：苍天、大海。

云罗：指网罗一般的阴云。引申为困厄。

顿：停顿、困顿。这里表示安置、处理。

部會逾萬人有五色雲團
輔塔頂眾盡瞻覩莫不崩
悅大哉觀佛之光利用賓
于法王禪師謂同學曰鵬
運滄溟非雲羅之可頓心

寂灭：佛教用语，「涅槃」的意译。

爱网：指情网。佛教认为人容易受到情爱之网的束缚。

宿心：一直以来所怀有的心愿。

聿怀：《诗·大雅·大明》：「维此文王，小心翼翼，昭事上帝，聿怀多福。」聿，助词。后人常以「聿怀」为语典，用为笃念之意。

七僧：泛指所有僧众。

游寂灭，岂爱网之能加。精／进法门，菩萨以自强不息，／本期同行，复遂宿心。凿井／见泥，去水不远；钻木未热，／得火何阶。凡我七僧，聿怀／

游寂滅豈愛網
進法門菩薩以
本期同行復遂
見泥去水不遠
得火何階凡我
之能加精
自强不息
宿心鑿
鑚木未熱
七僧聿懷
井

一志晝夜塔下誦持法華
香煙不斷經聲遞續炯以
爲常沒身不替自三載每
春秋二時集同行大德四
十九人行法華三昧尋奉

递续：意为不断交替且
连续。

炯：明亮。

同行：这里指共同修习
佛道的人。

大德：佛教对德高望重
的年长僧人或佛、菩萨
的敬称。

三昧：佛教用语。意为
使心神平静，杂念止息。
是佛教重要的修行方法
之一。

恩旨，许为恒式。前后道场，／所感舍利凡三千七十粒；／至六载，欲葬舍利，预严道／场，又降一百八粒；画普贤／变，于笔锋上联得一十九／

恩旨：这里指皇帝所赐的恩典。

恒式：常规、常法。

道场：泛指修行学道的场所。

普贤：普贤菩萨，与文殊菩萨对应，二者为释迦牟尼的左右胁侍。

变：即『经变』，意为描绘佛经内容或佛传故事的图画、雕刻、文学作品等。

恩旨許為恒式前後道場
所感舍利凡三千七十粒
至六載欲葬舍利預嚴道
場又降一百八粒畫普賢
變於筆鋒上聯得一十九

粒，莫不圓體自動，浮光莹／然。禪師無我觀身，了空求／法，先刺血寫《法華經》一部、／《菩薩戒》一卷、《觀普賢行經》／一卷，乃取舍利三千粒，盛／

粒莫不圓體自動浮光瑩
然禪師無我觀身了空求
法先刺血寫法華経一部
菩薩戒一卷觀普賢行経
一卷乃取舍利三千粒盛

以石塦造自身石影跪

而戴之同置塔下表至敬

也使夫舟遷夜壑無變度

門劫籌墨塵永垂貞範又

奉為主上及蒼生寫妙

以石函，兼造自身石影，跪〉而戴之，同置塔下，表至敬〉也。使夫舟迁夜壑，无变度〉门；劫算墨尘，永垂贞范。又〉奉为主上及苍生写《妙〉

法蓮華経一千部金字三
十六部用鎮寶塔又寫一
千部散施受持靈應既
具如本傳其載勑内侍
吳懷寶賜金銅香鑪高一

受持：佛教中指思想上
接受相关戒律并坚持身
体力行。

法施、财施：佛教三种布施为财施、法施、无畏施。法施多为出家人所行，未出家的人多行财施。

至道：这里指最为精微的道理。

丈五尺奉表陳謝手詔批

云師弘濟之顛感達人天

莊嚴之心義成因果則法

施財施信所宜先也

上握至道之靈符受如来

丈五尺，奉表陈谢。手诏批／云：『师弘济之愿，感达人天；／庄严之心，义成因果。则法／施财施，信所宜先也。』主／上握至道之灵符，受如来／

法印：有三法印、四法印、五法印、一法印之分。三法印即诸法行无常、诸法无我、涅盘寂静。四法印在三法印上加一切诸行苦。五法印上加诸行苦。五法印在四法印上加一切法空。一法印即一实相印，「相」即真如、法性。

宸衷：帝王的心意。

倬：高大而显著。

章：盛大的样子。

梵宫：此指佛寺。

经始：开始营建，泛指开创事业。

之法印，非禅师大慧超悟，／无以感于宸衷；非主／上至圣文明，无以鉴于诚／愿。倬彼宝塔，为章梵宫。经／始之功，真僧是葺；克成之／

之法印非禪師大慧超悟

無以感於宸衷非主

上至聖文明無以鑒於誠

顙倬彼寶塔為章梵宮經

始之功真僧是葺克成之

岳耸：群山高耸。

莲披：披覆着芙蓉。

欻崛：忽然间崛起。

亭盈：指均衡而圆和。

崦崦：昏暗阴沉的样子。

赫赫：显著盛大的样子。

弘敞：也作『弘惝』。高大宽敞的样子。

礌碨：似玉的美石。

琅玕：亦指美石。

業□程立斯崇尔其為狀

也則岳耸蓮披雲垂盖偃

下欻崛以踢地上亭盈而

媚空中崦崦其靜深旁赫

赫以弘敞礌碨承陛琅玕

业，圣主斯崇。尔其为状／也，则岳耸莲披，云垂盖偃。／下欻崛以踊地，上亭盈而／媚空，中崦崦其静深，旁赫／赫以弘敞。礌碨承陛，琅玕／

綷檻。玉瑱居楹，銀黃拂戶。\重檐叠于画栱，反宇环其\璧璫。坤灵嵲屃以负砌，天\祇俨雅而翊户。或复肩挐\挚鸟，肘摱修蛇，冠盘巨龙，\

綷：聚集。

檻：栏杆。

玉瑱：美石制的柱础。

银黄：白银和黄金。

重檐：中国传统建筑中两层或多层屋檐。

画栱：指装饰以绘画的斗栱。

反宇：指屋檐上仰起的瓦头。

璧璫：屋椽头的玉璧装饰品。

坤灵：意为大地的灵秀之气。

嵲屃：中国古代传说中的神兽，样子似龟，喜欢负重。

天祇：天神。

俨雅：恭敬庄重。

翊：辅佐，帮助。

挐：通常写作『拏』，同『拿』。

鸷鸟：凶猛的鸟。

摱：穿，贯。

綷檻玉瑱居楹銀黃拂戶
重簷疊於畫栱反宇環其
璧璫坤靈嵲屃以負砌天
祇儼雅而翊戶或復肩挐
摯鳥肘摱脩虵冠盤巨龍

奭：盛大的样子。

偈：佛经中的唱词。

若乃：至于。

扃鐍：指门闩、锁钥等物件。

二尊：佛教中通常指释迦佛与阿弥陀佛。但多宝塔中所置的为释迦佛与多宝佛。

鷲山：传说中释迦成佛之处。

帙：古代书画外面包着的布套。

龙藏：喻佛家经典。

帽抱猛獸勃如戰色有奭
其容窈窕繪事之筆精選朝
英之偈贊若乃開局鑷窺
奧秘二尊分座疑對鷲山
千帙發題若觀龍藏金碧

帽抱猛兽，勃如战色，有奭／其容。穷绘事之笔精，选朝／英之偈赞。若乃开局鐍，窥／奥秘，二尊分座，疑对鹫山，／千帙发题，若观龙藏，金碧／

炅：明亮。

葳蕤：指草木等茂盛的样子。

翕习：威盛的样子。

森罗：形容事物纷然罗列的样子。

方寸：一寸见方。也用以指人的内心。

盈尺：形容空间狭小。

须弥：『须弥』是梵文的音译，相传为古印度神话中的名山。在佛教世界里，它是世界的中心，为诸山之王。

欻：快速，引申为突然。

芥子：芥菜的种子。纳须弥于芥子。

炅晃環佩葳蕤至于列三乘分八部聖徒翕習佛事森羅方寸千名盈尺萬象大身現小廣座能卑須彌之容欻入芥子寶盖之狀

三千：指佛教所说的
三千大千世界。

衡岳思大禅师：天台第
三祖南岳尊者慧思，俗
姓李，后魏南豫州汝阳
郡武津县（今河南上蔡
县）人。

天台智者：智顗，中国
佛教天台宗的创始人。

真要：真谛、要义。

嗣：继承。

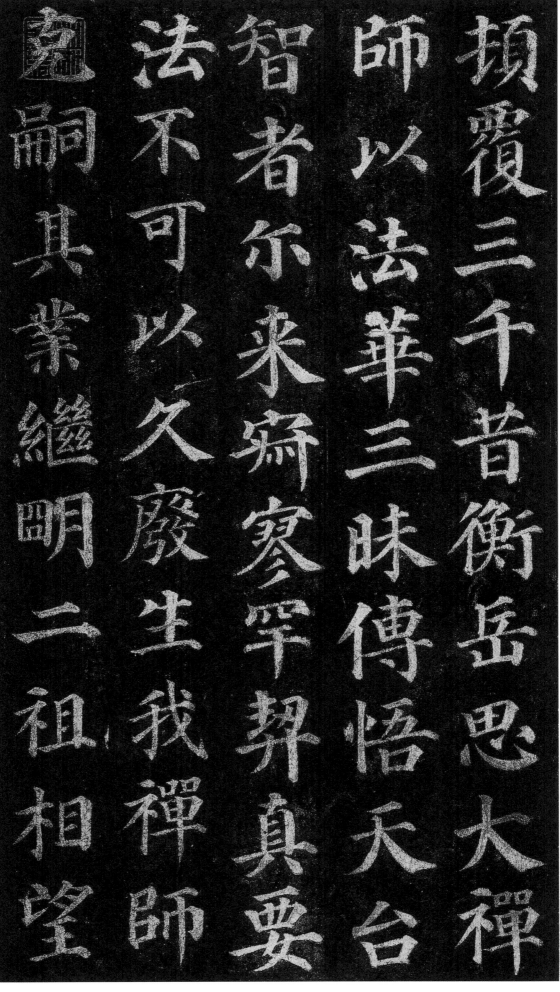

顿覆三千。昔衡岳思大禅／师，以法华三昧，传悟天台／智者，尔来寂寥，罕契真要。／法不可以久废，生我禅师，／克嗣其业，继明二祖，相望／

法华之教：中国佛教宗派之一法华宗，又称天台宗。

玄关：佛教中指入道的法门。

尘劳：指烦恼。

聚沙：比喻聚小善为大善，终至大成。

合掌：两掌合于胸前，以示虔诚、恭敬。

三乘：佛教语。一般指小乘（声闻乘）、中乘（缘觉乘）和大乘（菩萨乘）。

百年夫其法華之教也開
玄關於一念照圓鏡於十
方指陰界為妙門驅塵勞
為法侶聚沙能成佛道合
掌已入聖流三乘教門總

而歸一八萬法藏我爲最

雄譬猶滿月麗天螢光列

宿山王映海蟻垤羣峯嗟

乎三界之沉寐久矣佛以

法華爲木鐸惟我禪師超

然深悟。其貌也，〈冰雪之姿，果脣贝齿，莲目〈月面。望之厉，即之温，睹相〈未言，而降伏之心已过半〈矣。同行禅师抱玉、飞锡，袭〈

岳渎之秀，

然深悟其皃也岳渎之秀
冰雪之姿果脣貝齒蓮目
月面望之厲即之溫睹相
未言而降伏之心已過半
矣同行禪師抱玉飛錫襲

岳渎：五岳和四渎的总称。五岳分别为东岳泰山、西岳华山、南岳衡山、北岳恒山、中岳嵩山。四渎为我国古代对四条独流入海的大河的统称《史记·殷本纪》：『东为江，北为济，西为河，南为淮，四渎已修，万民乃有居。』

莲目相，为佛及转轮圣王之应化身所具足三十二相之一。佛眼绀青，犹如青莲花，故以莲喻之。又至后世，凡能洞见正邪之眼目，亦称为莲目。

月面：形容如来面如满月。借指如来佛。

抱玉：形容身怀德才却藏而不露。

飞锡：指僧人执锡杖而腾空飞行。此处意为云游四方。

衡台：衡山和天台山。

秘躅：指秘密的事业、成绩。

止观：佛教中重要的修行方法，旨在使心念集中，由此而达到身心『轻安』的境地。

开示：佛教高僧为弟子、信众说法。开，点化。示，指出。

圆常：佛教用语。意为破除偏执，归于常道。

苾芻：西域的一种草。梵语中用以称呼佛教的出家人。

衡台之秘躅傳止觀之精

義或名高帝選或行密

眾師共弘開示之宗盡契

圓常之理門人苾芻如岩

靈悟淨真真空法濟等以

衡台之秘躅，传止观之精／义，或名高帝选，或行密／众师，共弘开示之宗，尽契／圆常之理。门人苾芻如岩、／灵悟、净真、真空、法济等，以／

定慧为文质，以戒忍为刚＼柔。含朴玉之光辉，等旃檀＼之围绕。夫发行者因，因圆＼则福广；起因者相，相遣则＼慧深。求无为于有为，通解＼

定慧爲文質以戒忍爲剛

柔舍朴玉之光輝等旃檀

之圍繞夫發行者因因圓

則福廣起因者相相遣則

慧深求無爲於有爲通解

旃檀：一种古老而又神秘的珍稀树种，收藏价值极高。

因圆：意为动因俱足，即做某件事情的原因非常充分。

相：形相。谓「相由心生」。

遣：发泄，释放。

脱於文字舉事徵理含毫
強名偈曰
佛有妙法比象蓮華圓頓
深入真淨無瑕慧通法界
福利恒沙直至寶所俱乘

脱于文字。举事征理，含毫／强名。偈曰：／佛有妙法，比象莲华。圆顿／深入，真净无瑕。慧通法界，／福利恒沙。直至宝所，俱乘／

大車。其一。于戏上士，发行正〈勤。缅想宝塔，思弘胜因。圆〈阶已就，层覆初陈。乃昭〈帝梦，福应天人。其二。轮奂斯〈崇，为章净域。真僧草创，〈

大車其一於戲上士發行正
勤緬想寶塔思弘勝因圓
階已就層覆初陳乃昭
帝夢福應天人其二輪奐斯
崇為章淨域真僧草創

大车：佛教中喻大乘。

上士：佛教中用以称呼
菩萨。

正勤：纯正而勤劳。

缅想：遥想。

胜因：佛教语。善因。

轮奂：形容屋宇高大众
多。另有成语『美轮美
奂』。

聖主增飾中座眈眈飛簷翼翼荐臻靈感歸我帝力祺念彼後學心滯迷封昏衢未曉中道難逢常驚夜杙還懼真龍不有禪伯

眈眈：深邃地注视。这里形容宫室幽深。

翼翼：形容严整而有序的样子。

荐臻：接连地来到，一再遇到。

禅伯：这是对有道僧人的尊称。

圣主增饰。中座眈眈，飞檐〈翼翼。荐臻灵感，归我帝〈力。其三。念彼后学，心滞迷封〈昏衢未晓，中道难逢。常惊〈夜杙，还惧真龙。不有禅伯，

知见：佛教语。知为意
识，见为眼识。意谓识
别事理、判断疑难。

《法》：《法华经》的
简称。

性海：佛教语。指真如
之理性深广如海。

无漏：佛教语。谓涅槃、
菩提和断绝一切烦恼根
源之法。与「有漏」相对。

谁明大宗。其四。大海吞流，崇／山纳壤。教门称顿，慈力能／广。功起聚沙，德成合掌。开／佛知见，《法》为无上。其五。情尘／虽杂，性海无漏。定养圣胎，／

谁明大宗其四大海吞流崇

山納壤教門稱頓慈力能

廣功起聚沙德成合掌開

佛知見法爲無上其五

雖雜性海無漏定養聖胎

鷇：须靠母鸟哺食而存活的雏鸟。

断常：佛教语。断见与常见。

起缚：解脱与束缚。

薝卜：梵语音译。其义为郁金花，也有人认为是栀子花。

繫：同『是』。指示代词，这、这个。

该：通『赅』，完备。

玉粹：像玉一样纯美。

慧镜：佛教用语。意为智慧能照物如镜。

慈灯：比喻佛法。

空王：佛的别称。

染生迷鷇。断常起缚，空色／同谬。薝卜现前，余香何嗅？／其六。形形法宇，繫我四依。事／该理畅，玉粹金辉。慧镜无／垢，慈灯照微。空王可托，本／

染生迷鷇斷常起縛空色
同謬薝蔔現前餘香何嗅
其形形法宇繫我四依事
該理暢玉粹金輝慧鏡無
垢慈燈照微空王可託本

顥同歸 其七

天寶十一載歲次壬辰

四月乙丑朔廿二日戊戌

建 勑撿挍塔使 正

議大夫行內侍趙思侣

天宝：唐玄宗李隆基的年号，共计十五年。天宝三载正月朔改「年」为「载」。

捡挍：本义为查看、查视，这里有特派之意。

塔使：监督建塔工程的使者。应为临时官职。

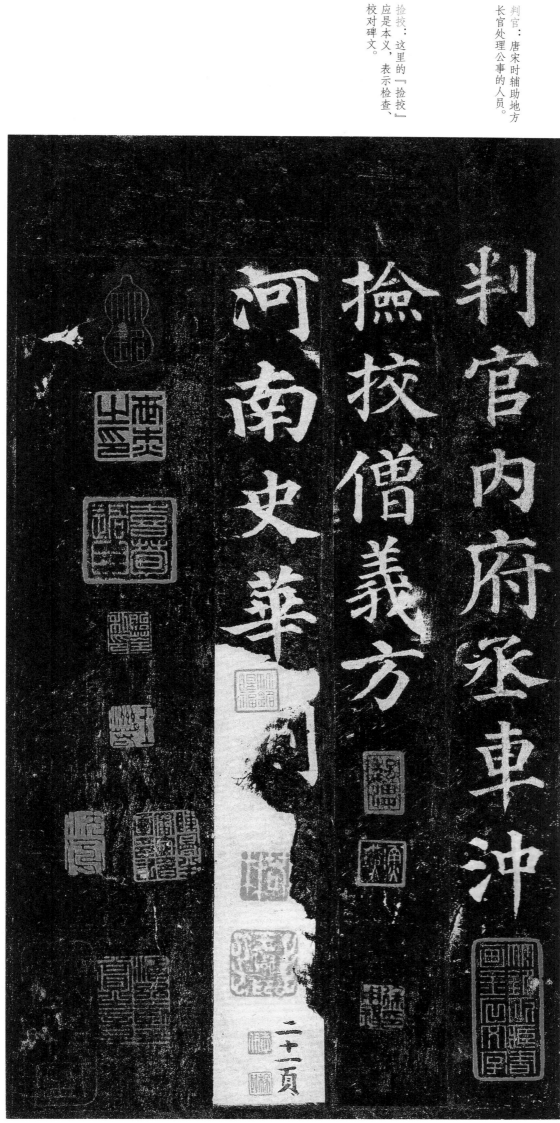

判官：内府丞车冲。／捡挍：僧义方。／河南史华刻。／